Aristide ALBERT

LE PEINTRE
BLANC-FONTAINE

GRENOBLE

LIBRAIRIE DAUPHINOISE

H. FALQUE & Félix PERRIN

LE PEINTRE
BLANC-FONTAINE

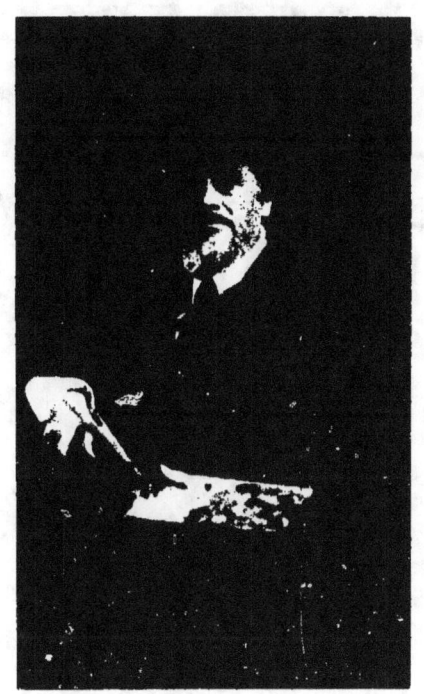

H. BLANC-FONTAINE

Aristide ALBERT

LE PEINTRE
BLANC-FONTAINE

GRENOBLE
LIBRAIRIE DAUPHINOISE
H. FALQUE & Félix PERRIN
1902

LE PEINTRE
BLANC-FONTAINE

Je voudrais écrire une bonne biographie de Blanc-Fontaine. La longue et vive amitié qui nous a unis m'y incite fortement. Mais bien des obstacles se dressent contre la réalisation de mon désir ; d'un trait ils peuvent être indiqués : lenteur et hésitation de la pensée, tribut odieux levé sur le vieillard par le grand âge ; imprécision du style dans l'appréciation des œuvres d'art, la terminologie particulière à la peinture étant chose presque interdite aux profanes et dont seuls peuvent user couramment les critiques d'art professionnels ; incertitudes de la volonté devant la difficulté d'amener en pleine lumière des souvenirs imparfaitement ressaisis dans les lointains du passé ; en un mot, obstruction de la voie à suivre par ces pierres d'achoppement.

Mais, d'autre part, n'est-ce point une dette sacrée à acquitter envers une mémoire gardée dans les meilleures régions du cœur, que de dire, autant qu'il est en soi, la vie d'un homme distingué par les traits les plus honorables du caractère, par l'élévation de la pensée et par des travaux qui dénotent une très remarquable organisation d'artiste ? Cette personnalité recommandable à tous les titres ne doit-elle pas occuper dans la biographie du Dauphiné le rang qu'un mérite supérieur lui assigne ? Les parents, les amis de Blanc-Fontaine le pensent et ils ont un vif désir qu'une telle étude soit tentée.

Ces dernières considérations sont majeures, elles sont décisives. Je dirai donc à mes risques et périls, comme je puis le dire, ce que je sais de Blanc-Fontaine, du caractère de l'homme, digne de tous les respects, et de l'œuvre considérable du peintre.

Henri Blanc-Fontaine est né à Grenoble, en 1819. Tout jeune il perdit son père.

M. Fontaine, l'oncle de l'enfant, voulut donner à sa sœur, la jeune veuve désolée, une efficace consolation. Il fit la solennelle déclaration qu'il resterait célibataire, se consacrant avec elle à l'éducation de son jeune neveu. Ainsi il fut fait avec une grande loyauté.

De part et d'autre la tendresse et le dévouement furent sans bornes. L'enfant grandit à ce foyer où l'affection et la sollicitude de ses parents lui firent une vie facile, heureuse, gardée contre tous les écueils, contre tous les dangers qui menacent la santé ou les mœurs de la jeunesse. Quiconque a lu, dans les livres du russe Nicolas Gogol, le *Ménage d'autrefois*, merveilleuse peinture de la vie patriarcale, pourra se faire une idée de la douceur, de la régularité des habitudes, de la bienséance, du support réciproque qui caractérisaient cette vie de famille, dans l'intérieur où se passa la jeunesse de Blanc-Fontaine.

Au collège, l'adolescent, de nature aimable, au plus haut degré attractive et loyale, compta bientôt des amis dévoués, parmi lesquels et au premier rang Diodore Rahoult. Leur amitié fut cimentée par les relations les plus intimes et par la similitude de leurs goûts. L'existence les trouva presque constamment côte à côte, dans une émulation de dévouement.

Les études universitaires terminées, Blanc-Fontaine cédant, en ce, au désir de son oncle, suivit les cours de l'École de Droit. Mais au seuil de la carrière du barreau, le licencié, qui ne rêvait que dessin et peinture, obtint de l'affection et du bon sens de ses parents de suivre son irrésistible penchant. Dès lors il se voua sans partage à la peinture.

Blanc-Fontaine et Rahoult firent leurs premières armes dans l'illustration d'une revue mensuelle publiée à Grenoble, l'*Allobroge*. Ils furent, à ce début, mais transitoirement, des *romantiques* à tous crins. Cela se passait de 1840 à 1843 ; mais déjà la peinture était pour eux l'objet de travaux plus sérieux et plus suivis.

Vers cette époque, ils partirent pour Paris. Tous deux entrèrent à l'atelier de Léon Coignet ; à la première composition de dessin qui eut lieu, suivant l'usage, entre les élèves du maître, Blanc-Fontaine obtint le n° 1 et Rahoult le n° 2.

Disons tout de suite que Blanc-Fontaine devint et demeura l'ami de Léon Coignet, son maître vénéré. D'autres relations aimables et de bon profit intellectuel étaient réservées au jeune peintre.

M. de Senancourt avait connu l'un des grands-parents de Blanc-Fontaine. Il trouva dans la maison de ce grand écrivain l'accueil le plus affectueux. Il put y goûter, en plein, le charme d'une causerie spirituelle et douce. Il me disait que M. de Senancourt, ruiné par la Révolution, exilé, ayant passé en Suisse des jours difficiles, avait déposé dans *Oberman* et dans les *Rêveries* tout son scepticisme, toutes ses amertumes ; que la conversation du noble vieillard était marquée par une exquise bonté et le respect tardif de l'âme humaine.

Chez Léon Fontaine, le célèbre architecte de l'arc de triomphe du Carrousel, son parent, même accueil affectueux, même charme instructif : les causeries du grand artiste, qui avait connu Napoléon, Louis XVIII, Charles X, Louis-Philippe, fourmillaient d'anecdotes intéressantes, puisées dans le commerce de ces souverains et relatives à des temps encore peu explorés à cette époque.

La Révolution de février, en portant le trouble dans le champ des Beaux-Arts, dispersa les artistes; Blanc et Rahoult revinrent à Grenoble. Blanc y fut retenu par le désir de ses parents que la vieillesse atteignait et qui espéraient appui et dévouement de son amour filial; cet espoir ne fut pas trompé. Il y avait d'ailleurs une autre attache aussi puissante sur sa volonté qui lui fermait le retour à Paris. C'était l'affection profonde qu'il avait vouée à celle qui, devenue sa femme, fut le charme, la joie suprême de son existence. Ce ne fut que quelque temps après, cependant, qu'il devint le mari de M^{lle} Amélie Gruyer. M^{me} Amélie Blanc-Fontaine, très belle, d'une grande noblesse de sentiments se reflétant sur ses beaux traits, fut pour son mari ce qu'avaient été pour David Téniers ses deux femmes, Anne Breughel et Isabelle de Fresne, qui furent la grâce du foyer et les inspiratrices du génie du peintre flamand.

Blanc-Fontaine trouva en sa femme même exquise tendresse, même dévouement sans bornes, même sollicitude pour les errements de sa carrière artistique.

En M^{me} Blanc-Fontaine, l'ouverture de cœur n'était pas sans une remarquable dignité de manières, sans une chaste réserve qui donnaient un lustre de plus à sa beauté. Peut-être est-ce là le secret de cette pureté virginale qu'on peut facilement saisir dans les figures de jeunes femmes qui apparaissent radieuses dans les tableaux de genre de Blanc-Fontaine.

Avant son mariage, Blanc-Fontaine avait déjà donné la mesure de son talent en des œuvres très remarquables et très remarquées. Il avait peint pour la décoration d'une chapelle dans l'église Saint-André, à Grenoble : l'*Annonciation* et les *Bergers à la crèche*, productions délicates d'un habile pinceau ; vinrent ensuite : les *Premières amours*, *Souvenirs du monde dans le cloître*, les *Vieilles de la Grave*, le *Rouet de la grand'mère*, *Hic Jacet mater*, *Scène de printemps*.

LES PREMIÈRES AMOURS

Au nombre des premières œuvres de Blanc-Fontaine qui révélèrent la richesse de son pinceau et le caractère tout personnel de son talent, on doit citer la remarquable composition dénommée dans les livrets d'expositions, les *Premières amours*. La toile est d'assez grande dimension. Il n'y a que deux personnages, un beau couple à coup sûr. C'est une muette déclaration d'amour, scène d'exquise poésie.

Une jeune fille est assise sur un banc de gazon au fond du jardin. Elle est belle par les lignes harmonieuses du visage, la correction des traits, la jeunesse, la fraîcheur du teint, belle encore par la chevelure blonde.

La mise est à la fois élégante et simple : un corsage lilas peu échancré sur la poitrine, une jupe bleue. Elle est surtout adorablement belle de pudeur. Elle a abandonné sa main à un beau jeune homme, presque encore un adolescent, penché vers elle et qui la contemple avec une admiration passionnée. Elle tourne légèrement la tête et la baisse pour se soustraire à cette ardeur trop vive des regards qui l'emprisonnent dans un cercle d'amoureuse tendresse. Cette ravissante jeune fille si pleine de noblesse et de grâce, n'était-ce pas le portrait innomé, mais de saisissable ressemblance, de M^{lle} Amélie Gruyer, et le bel amoureux dont l'entraînement admiratif fait baisser ces beaux yeux, surtout par l'étreinte de la main, n'était-ce pas intentionnellement ou inconsciemment le peintre lui-même ? N'avait-il pas caressé ce rêve avant de le vivre ? Ce tableau fut considéré comme l'œuvre d'un talent de premier ordre et si nous osions faire le modeste aveu de notre impression personnelle, nous dirions un chef-d'œuvre. La réputation de Blanc-Fontaine fut singulièrement grandie et affirmée par l'incontestable succès de cette composition.

LE CHARTREUX

En général, Blanc-Fontaine n'introduit dans ses compositions que peu de personnages, ce qui lui permet de donner aux figures le maximum d'expression et d'idéal qui est dans sa pensée, et ce qui d'ailleurs contribue puissamment à l'unité du tableau. On peut citer en exemples quelques-unes de ses meilleures toiles, le *Numismate*, la *Fille du paralytique*, les *Premières amours*, *Peines d'amour perdues*, etc.

Le Chartreux est le seul personnage de ce tableau enserré dans un cadre restreint, perle de la plus belle eau, peut-on dire, dans un étroit écrin.

Le Chartreux est dans sa cellule, assis devant une table sur laquelle est grand ouvert un in-folio ; d'autres livres sont épars dans tous les coins, attestant le labeur de l'anachorète. Une lumière sans éclat éclaire la cellule d'un jour discret et donne cependant quelque relief aux rares meubles qu'elle renferme.

Toute l'attention se concentre d'emblée sur la tête du Chartreux. Il est au seuil de la vieillesse, les rares cheveux qui encadrent sa large tonsure sont presque blancs.

Quelle est l'expression de ce visage austère ?

Quels reflets de sa pensée autorisent quelques conjectures sur sa vie antérieure ?

Il n'est pas besoin d'un long examen pour reconnaître que ces traits portent l'empreinte d'une poignante amertume, d'une méditation allant d'une foi chancelante à un scepticisme assez nettement accentué. Aucune voix n'a glissé à son oreille, non plus qu'à Faust, un mot consolateur. Aussi quel regard dur, sec et glacial et comme on est amené à penser que rien dans le présent et dans le passé peut-être n'a souri à cette âme que l'énergie des traits dit être d'une trempe peu commune ! Comment a-t-il traversé la vie dans la période des passions ? Quels périls courus, quels obstacles surmontés ? L'aspect de cette physionomie dit clairement qu'il n'a point été un néophyte de la première heure, entré candide et plein de foi dans le monastère. N'est-ce pas là un naufragé de la grande mer des passions, s'accrochant à un culte longtemps oublié ou méconnu comme à une planche de salut ? La contemplation de cette tête m'a remis en mémoire ce portrait du Lara de Byron : « Ni sa parole, ni son regard ne peuvent révéler l'ambition, la gloire, l'amour. Ce but commun que tous poursuivent, que quelques-uns seulement savent atteindre, ne semble plus s'agiter dans son cœur ; mais on voit que naguère ces passions y étaient vivantes. »

LES VIEILLES DE LA GRAVE

Dans l'été de 1853, Blanc-Fontaine, Rahoult et leur ami, le peintre péruvien Franscisco Laso, abandonnèrent des champs d'étude trop parcourus et les choses de la convention ; ils voulurent se retremper aux sources vives de la grande nature alpestre et étudier sur place les mœurs de ses habitants. Ils partirent pour la Grave munis de lettres que je leur donnai pour mes amis, les notaires Rome, de la Grave, et Jean-Baptiste Albert, du Villard-d'Arènes ; pas n'est besoin de dire qu'ils furent accueillis avec cordialité et que le vieux Marsala, don des parents de Palerme, fut offert en maintes rasades aux artistes grenoblois. Où ces derniers allaient-ils trouver un gîte pour le séjour assez prolongé qu'ils méditaient ? Il n'y avait à la Grave que deux auberges. L'*Hôtel du chien mort* de Mathonnet (dans un jour de mauvaise humeur, les pensionnaires de l'établissement, fonctionnaires des ponts et chaussées, des douanes, de l'enregistrement, avaient imposé à l'infortuné cabaretier cette peu alléchante enseigne), l'*hôtel du chien mort* était occupé jusqu'aux combles. Il fallut se rabattre sur *Pic père, bière, vin, café, tabac*, où les artistes trouvèrent une installation et une hospitalité à leur gré. Leur hôte, Pic père, vieux colporteur retiré des affaires, homme d'esprit caustique, joyeux anecdotier, les régala, à défaut de savoureux *fricots*, de récits pleins d'intérêt, soit sur les choses de ses montagnes, soit sur les contrées lointaines qu'il avait parcourues.

Toute sapience, dit Montaigne, *est insipide qui ne s'accommode pas à l'insipience commune.* Pic, l'illettré, fut écouté mieux qu'un docteur de l'Université par les intelligents et diserts artistes.

Laso fut enchanté d'entendre Pic raconter ses voyages et ses aventures dans les contreforts du versant occidental des Andes du Pérou, où le colporteur émérite était allé, à plusieurs reprises, vendre des oignons de tulipes, des graines de rhododendrons, de lis martagons et autres plantes alpines; sa fibre patriotique fut doucement chatouillée lorsqu'il entendit Pic prononcer le nom de Jacua, sa ville natale.

Les trois peintres se mirent à l'œuvre. Les explorations, les études se succédèrent sans trêve. *Les Hières*, Vantelon, *les Terrasses*, le Chazelet, *les Courses*, gracieux hameaux perchés sur les pentes des montagnes, n'eurent bientôt plus de secrets pour eux. L'aspect des localités, le costume des habitants, leur extérieur, leurs coutumes, leur état d'esprit, leurs croyances religieuses, leurs tendances et préjugés nationaux, tout fut étudié de près, tout fut recueilli. Les artistes revinrent à Grenoble, leurs cartons bondés d'esquisses, d'études, et l'esprit à jamais hanté par les souvenirs d'une villégiature si peu banale.

Blanc-Fontaine puisa dans cette riche mine d'impressions originales le sujet de son tableau: *les Vieilles de la Grave*, qui figura à l'exposition universelle de 1855 et attira fortement l'attention des connaisseurs et du public. Il valut à l'auteur une mention de 1ʳᵉ classe, l'équivalent d'une médaille dans les expositions ordinaires. La presse eut des appréciations flatteuses pour l'œuvre du peintre dauphinois. Maxime du Camp, l'un des critiques d'art les plus autorisés, rendait compte dans les termes suivants de son impression dans la *Revue de Paris*:

Avant de parler de l'Allemagne, je dois réparer un oubli involontaire que j'ai commis à l'égard d'un peintre de genre encore inconnu et qui, dans un tableau qui mérite examen, fait de bonnes promesses pour l'avenir. Sous le titre très trompeur de *Souvenirs de la Grave*, M. Blanc-Fontaine a exposé une toile pleine d'un sentiment que fait valoir une exécution encore hésitante, mais déjà sérieuse. C'est par un temps d'orage: de lourdes nuées sont descendues sur les montagnes qu'elles ensevelissent sous un brumeux linceul; au lointain, près d'une colline, on aperçoit une foule réunie dans un cimetière autour d'un cercueil que le clergé bénit avant de l'enfouir à jamais. Au premier plan, trois vieilles femmes, ridées et appesanties par l'âge, n'ayant pas pu sans doute suivre le convoi jusqu'à sa triste destination, se sont assises, recueillies et désolées, sur un quartier de roc couvert de mousse, et là, immobiles, les mains jointes, l'œil fixé par des contemplations intérieures, elles prient dévotement au fond de leur cœur pour le malheureux que Dieu a rappelé à lui et sentent que peut-être leur jour n'est pas loin. Pendant ce temps, deux petites filles insouciantes, restées avec les grand'mères, ont creusé dans le sol une petite fosse qu'elles recouvrent d'un talus sur lequel elles piquent une croix improvisée avec un bâton rompu; en un mot, elles jouent à l'enterrement, ne s'inquiétant guère des larmes qu'on verse là-bas, mais n'ayant pu intéresser à leurs jeux un frère un peu plus grand qui regarde avec émotion vers la cérémonie, dont les notes lamentables arrivent jusqu'à lui. Le dessin de ce tableau, très bien composé, s'égare une ou deux fois dans des exagérations inutiles, la couleur générale est encore un peu grise, mais il faut reconnaître du moins, dans les *Souvenirs de la Grave*, une préoccupation généreuse du sentiment, une aspiration élevée et une intelligence très remarquable de ce que doit être la peinture moderne. C'est par cette dernière qualité, qui est la plus désirable aujourd'hui, que ce tableau a attiré notre attention. Je ne sais ce que M. Blanc-Fontaine sera dans l'avenir, mais les tendances indiquées par sa toile prouvent qu'il sera mieux qu'un simple peintre anecdotique; il nous semble destiné à venir grossir le bataillon de ceux qui croient que l'art doit, de nos jours, remplir sa mission et formuler de hautes vérités, s'il veut être véritablement grand, splendide, immortel.

Pour qui a lu, dans son entier, le compte rendu de Maxime du Camp, cet éloge, malgré les restrictions qui semblent en amoindrir la valeur, est d'autant plus significatif et de haute portée que le critique a, de parti pris, éliminé du champ de ses appréciations toutes les œuvres de second ordre, estimables d'ailleurs, et que le nom de Blanc-Fontaine s'y trouve en la compagnie des beaux noms de l'École française, les Ingres, Delacroix, Delaroche, Decamps, Horace Vernet, Ernest Hébert. L'autorité du critique de la *Revue de Paris* ne peut m'interdire de m'élever contre ces expressions de son article: *bonnes promesses pour l'avenir*. En présence du tableau de Blanc, elles ne peuvent entrer dans ma compréhension. Non, ce ne sont point là des promesses, mais une réalité dont la beauté sans taches crève les yeux. Tout est à sa place dans cette composition et tous les détails justes de ton révèlent le fini de l'exécution aussi bien que les figures. Cette tête penchée de l'une des vieilles, le regard d'une autre, regard chargé d'angoisse, ne sont-ils pas la plus éloquente manifestation de cette terreur sans nom de l'au-delà, de ce défaut de confiance en l'insondable bonté de Dieu ? et cet état d'âme qui est l'intérêt supérieur de la scène, n'a-t-il pas été rendu avec maëstria par le peintre ? le dessin n'est-il pas d'une fermeté, d'une beauté magistrale ? Non, ce n'est pas là *une promesse*, mais l'œuvre d'un artiste dont le talent est en plein essor. En vérité, à considérer les jugements des critiques d'art, les incertitudes de leurs appréciations, on serait tenté de trouver quelque vérité dans cette boutade de Joubert : « En France, il semble qu'on aime les arts pour en juger plus que pour en jouir. »

Écrit à diverses dates :

LA PRIMA DONNA

Une belle femme au port noble, aux traits charmants, tient à la main un cahier de musique; c'est la *prima donna* qui jette un dernier regard sur la partition de l'opéra qui est à l'affiche du jour; avant de quitter son logis et d'apparaître sur cette scène où tant d'ardents regards vont s'enivrer de sa beauté, de sa grâce, de sa jeunesse, de ses allures de jeune reine, de l'irrésistible suavité de son chant, elle répète encore le passage difficile, celui dont l'exécution parfaite passionnera, exaltera un nombreux auditoire. Quelle puissance de fascination vous exercez, ô vous les véritables sirènes de notre monde moderne ! quels effluves de passion vous versez aux multitudes frémissantes ! avec quelle puissance souveraine vous arrachez ces innombrables auditeurs aux apathiques assoupissements de la vie de chaque jour et leur ouvrez les glorieuses régions de l'idéal et du beau !! La Malibran a affolé d'enthousiasme toute une génération, et c'est un regret pour beaucoup d'hommes de ce temps de ne l'avoir point entendue.

A la *prima donna* de M. Blanc-Fontaine nous prédisons, j'allais presque dire nous garantissons, *les bravos* quand elle fera *ses débuts* sur la scène d'*une exposition*.

Cette *prima donna* est d'un beau dessin; la pose est pleine d'élégance et de noblesse; les vêtements riches et de bon goût sont peints très habilement : peut-être eussions-nous désiré un peu plus de lumière dans l'appartement, non pas au point de nuire au personnage, cela n'était point à craindre, mais de façon à rendre un peu plus visibles les riches tentures et l'ameublement.

LE DINER DU BUCHERON

En voyant, à quelques pas, la remarquable toile de M. Blanc-Fontaine, avant d'en avoir saisi les détails, il me venait au souvenir ce fragment des inimitables chants de mélancolie que Lamennais, ce grand poète, a intitulés: *Une voix de prison*. « Il avait allumé près du talus, au coin du bois, un feu de bruyères et, assis sur la mousse, le pauvre enfant, il réchauffait ses mains à la flamme pétillante. »

Mais, non. Je me rapproche, ce n'est pas tout à fait cela. C'est la scène, non l'acteur. Voilà bien le lieu désert, le bois, le talus, le feu, sinon de mousse, du moins de branchage; mais que ce lieu désert est loin d'inspirer la tristesse! qu'il y a de charme entraînant dans ce délicieux paysage d'automne qui s'étend au loin, dans ces bois taillis à la feuille jaunie qui montent en phalanges serrées sur les hauteurs! Quelle savante harmonie de couleurs, qualité qui n'est pas toujours à signaler aussi saillante dans les œuvres même les plus remarquées de cet artiste habile! Je n'ai pas encore parlé des personnages, du personnage devrais-je dire, car il n'y en a qu'un. C'est un pauvre bûcheron qui s'abrite sous la voûte imposante d'une grotte qui forme le premier plan du tableau. Il fait cuire les aliments qui doivent former son maigre repas. Sa hache est là contre les parois du rocher qui atteste un rude labeur accompli ou à accomplir. Si ce n'était la captivante perspective des derniers plans qui attire et qui charme, on pourrait, à la vue de cette pauvreté, de cet isolement, des conditions de ce pénible et dur travail, songer à ce terrible portrait, presque dantesque, du *pauvre bûcheron tout couvert de ramée* de La Fontaine. Si telle a été la pensée de M. Blanc-Fontaine, ce que nous ne pouvons supposer, il n'aurait point, suivant nos impressions, atteint son but; car, en fin d'examen de ce calme, rêveur et riant paysage d'automne, je me suis mis à envier le sort de son bûcheron.

LE PASSAGE DIFFICILE

Deux moines, peut-être deux révérends séculiers, revêtus d'un camail d'irréprochable blancheur, deux virtuoses du violon en tous cas, l'archet à la main, ont suspendu l'exécution de la partition, sonate ou symphonie, ouverte sur leur pupitre. Il s'agit d'avoir raison d'une difficulté d'interprétation, d'un passage obscur du maître. Est-ce du Beethoven, du Mendelssohn, du Schubert? le livret ne le dit pas et nous sommes, hélas! condamnés à l'ignorer toujours!

Les deux mélomanes ont une bonne figure bien pacifique et malgré la contention d'esprit qui se lit sur leurs traits, la discussion est pacifique aussi. Insoucieux des bruits du monde, ils sont étrangers à ses agitations, à ses haines, à ses ambitions. Cette scène bien composée et d'idée bien rendue est d'effet reposant pour tout le monde; elle est d'un enseignement moral, hélas! prêché dans le désert, pour les acharnés lutteurs du *struggle for life*, comme nous disons aujourd'hui, vils anglomanes que nous sommes.

A ces heureux exécutants on est tenté d'adresser le souhait de Burns à son ami Davie, musicien et poète:

> Que reste en bon état votre cœur!
> Qu'en bon état soit votre violon!

LES PAPILLONS

Un adolescent de quinze ans à peine tient en mains une guitare et voit voltiger autour de sa tête, en une danse affolée, des troupes de papillons, intention allégorique, sans doute, papillons moins capricieux, moins nombreux à coup sûr que les rêves qui traversent son cerveau en effleurant son jeune cœur.

La tête est d'une grâce enchanteresse, quoique un peu forte, défaut de proportions bien rare, unique peut-être dans l'œuvre du maître.

Le vêtement fantaisiste est d'un riche et brillant coloris. N'est-ce pas là Chérubin, joyeux et charmé au milieu de l'essaim de papillons? Lui aussi papillonnera demain, poursuivant dans ses folles et éphémères ardeurs toutes les jupes qui passent; la comtesse Almaviva, Suzanne, la petite Fanchette, voire même la quadragénaire Marcelline. Cette petite scène est d'une rare séduction, quoique à l'analyse on y démêle quelque mièvrerie, mais non plus que le sujet n'en comporte.

LES SOUVENIRS DU MONDE DANS LE CLOITRE

Est-il vraiment dans un cloître le personnage de ce délicieux tableau où tout est si savamment disposé, si savamment peint? C'est quelque peu énigmatique, il faut le reconnaître. N'est-ce pas un pseudo-religieux? Il tient sa longue épée de la main gauche, son casque est à ses pieds, chose bien insolite en un tel lieu! Quoi qu'il en soit, cette tête carrée de brachycéphale est superbe. Quoique au repos, en proie à la mélancolie d'un amour brisé, on a la certitude que c'est là un guerrier; l'appareil

de ses armes est une indication superflue ; ce regard, tristement fixé sur un portrait de femme, a dû être fulgurant dans le combat et cette longue épée a dû être fatale à l'ennemi. Comment a eu lieu le choc moral qui a jeté dans la cellule d'un monastère cet homme dominé par une passion dont il ne peut maîtriser le souvenir, et dont la pensée échappe au recueillement de la vie dévote ?

Cette femme, dont l'image dispute la méditation à Dieu, fut-elle infidèle, perfide ? La mort l'a-t-elle enlevée à son amour ? Mystère. Dans tous les cas, le sujet, particulièrement suggestif, provoque les conjectures. Il excite vivement l'intérêt.

En 1859, une mésaventure de la profession attrista singulièrement Blanc-Fontaine. Malgré les preuves données d'un talent hors ligne, malgré la notoriété flatteuse attachée à son nom, notamment par son tableau les *Vieilles de la Grave*, il vit, en cette année, trois de ses toiles, parmi lesquelles la grande et belle composition, le *Déserteur*, refusées à l'exposition par le jury d'examen.

Ce jury, à cette époque, soulevait d'énergiques et légitimes réclamations. Les plus qualifiés de ses membres brillaient souvent aux séances par leur absence, les autres décidaient à tort et à travers. Blanc-Fontaine était ce jour-là une des victimes de cette incurie, de cette médiocrité d'esprit. Il en paraissait ému outre mesure.

J'écrivis à plusieurs personnes à Paris, notamment à Georges Sand et à Maxime du Camp, afin d'obtenir, par leur intercession, si faire se pouvait, un nouvel et plus attentif examen des œuvres condamnées. Par le retour du courrier, je reçus la réponse de Georges Sand. Je donne ce document qui témoigne une fois de plus du grand cœur de l'écrivain de génie qui tant a honoré la France. Le laps d'un demi-siècle, qui a eu raison des personnes et des choses allusionnellement visées dans le cadre de sa lettre, est, croyons-nous, relevatoire de l'obligation confidentielle qui y est inscrite.

« On ne peut rien, rien du tout, à moins d'être de leurs coteries, et je n'en suis pas. J'ai bien là un ami, mais un ami qui n'y va pas et qui ne veut rien dire et rien faire. Mon fils est peintre, il est refusé sans merci ou reçu on ne sait pourquoi, quelquefois parce que c'est moins bien que ce que l'on a refusé l'année précédente. On ne sait pas même s'ils regardent les tableaux. Ils admettent d'excellentes choses et en refusent de détestables, mais aussi le contraire est tout aussi fréquent. Ils acceptent les détestables et renvoient les excellentes, tout cela a l'air d'être fait au hasard et, à Paris, ne prouve absolument rien pour ni contre les artistes. C'est si avéré maintenant que des artistes de premier ordre n'envoient plus jamais rien, déclarent que c'est un *leurre*, un *néant*, et que soumettre son travail et sa conscience à des jugements aussi frivoles est le vrai moyen de se nuire à soi-même en se créant un découragement ou un encouragement périodique, aussi chimériques l'un que l'autre. J'ai détourné mon fils d'y exposer de nouveau, et je crois qu'il y a enfin renoncé. C'est là, Monsieur, ce qu'il faut conseiller à votre ami. Quant aux recommandations, elles sont parfaitement inutiles, et même elles sont impossibles, à moins d'une grande intimité, car ils veulent avoir l'air *intègres*. Ils le sont peut-être, je ne veux pas les accuser, malgré les chagrins réels qu'ils ont mis souvent dans ma famille, mais, ou la plupart d'entre eux n'y connaît goutte, ou ils ne regardent pas.

« Cette lettre est pour vous et pour votre ami seulement. On a si mauvaise grâce à se plaindre que j'aime autant me plaindre tout bas. Vous voyez que je vous traite en vieux amis et que ceci est une confidence. C'est le meilleur et le plus franc remerciement que je puisse vous adresser pour votre confiance et vos sympathies que je vois clairement très sincères et très bonnes, croyez tous deux que j'en sens le prix et le bienfait moral et que mon cœur y répond avec droiture et gratitude.

« *Signé* : Georges Sand.

« Nohant, 30 mars 1859.

« Moi qui ne suis bonne à rien, et c'est un chagrin pour moi, je vous demande un mot de réponse à cette question : Peut-on explorer les montagnes du Dauphiné au mois de mai ? — Je ne crois pas. — C'est en Suisse tout au plus n'est-ce pas ? »

Maxime du Camp répondit avec le même empressement. Il allégua, en termes très flatteurs pour Blanc, son absolu défaut d'influence.

La revision eut lieu cependant, et les toiles de Blanc figurèrent à l'exposition. J'avais dit ma déconvenue à mon ami Eugène Rallet ; je n'avais nulle idée qu'il eût quelque pouvoir en pareil cas. Je me trompais. Eugène Rallet était en étroites relations avec M. de Nieuwerkerque, directeur des Beaux-Arts et tout-puissant à ce moment ; M. de Nieuwerkerque usa de son pouvoir pour faire procéder à un nouvel examen qui fut en tous points favorable. Je pus alors annoncer à mon ami le succès de mes démarches.

En 1861, apparurent aux vitrines Bajat plusieurs toiles de Blanc-Fontaine de mérites divers, qui témoignaient éloquemment de la fécondité du peintre, de la variété des ressources de sa riche imagination : le *Passage difficile* (appartenant à M^{me} Mathilde Rallet) ; l'*Adieu*, un *Dimanche aux vêpres* (encore un souvenir de la Grave). Puis ce sont : en 1864, *Peines d'amour perdues* ; en 1865, l'*Usurier de village* ; l'année suivante, la *Fille du paralytique*, le *Dîner du bûcheron*, la *Prima Donna* ; en 1867, *A l'Hôtel de Ville*. Cette énumération est incomplète, à coup sûr, et j'ai le regret de ne pouvoir trouver en ma mémoire de plus amples et de plus précis souvenirs.

De quelques-unes de ces œuvres j'ai fait une analyse qui ne donnera, j'en ai peur, qu'une idée imparfaite de leur mérite, lignes de critique écrites dans le temps pour une revue locale sous de pseudo-initiales. J'en détache ce qui a trait à Blanc-Fontaine et le donne à la suite.

LE NUMISMATE

Tout le monde a pu voir et admirer au Musée de Grenoble cette œuvre magistrale de Blanc-Fontaine, de peinture forte, sobriété de coloris, correction admirable de dessin. Un homme est assis devant une petite table et, la loupe à la main, se livre au minutieux examen d'un minuscule objet. La carrure est puissante, la tête superbe se détache par un jet de lumière qui l'éclaire ainsi que la table et le tapis qui la recouvre. Quant au fond de ce cabinet de travail, il reste dans un clair obscur savamment distribué sur une draperie de couleur brune et sur une bibliothèque abondamment garnie de livres. Quel est cet homme au vaste front pourvu d'une si expressive intellectualité? Quel est l'objet de ce tableau qui impose une attention si intense? Ce n'est point un Richelieu, un Granvelle, un Ximénès agitant dans leur cerveau le remaniement de la carte de l'Europe. C'est un numismate, non un collectionneur vulgaire, mais un maître de sa science dont l'opinion fait loi en numismatique. Il scrute avec un soin infini cette médaille dont les traits sont altérés par la vétusté. Est-ce un Titus? Est-ce un Gallien qui tant multiplia son effigie en un règne de quinze ans? Il dépense en ce labeur autant de perspicacité, d'intelligence, de génie qu'un homme d'État dans ses plus hautes conceptions politiques. La contention d'esprit, le creusement d'une question scientifique ne sont-ils pas, en toute matière, les échelons qui conduisent aux plus hautes sphères de la pensée? Et n'est-ce pas la force de l'intellect, le feu intérieur de la volonté qui donnent à cette tête tant de majesté, tant de virile énergie? Les railleries anodines de La Bruyère sur *le fruste, le flou, la fleur du coin* de la médaille à *la mode* n'ont détourné personne de ce labeur attrayant.

Le Numismate est une œuvre de haute conception, d'exécution savante, qui peut légitimement occuper une place parmi les chefs-d'œuvre de toutes les écoles. Elle fait honneur à l'École grenobloise. Je désigne avec hardiesse, mais en toute justice, par cette dénomination, un groupe d'artistes grenoblois, peintres de vocation, qui, vers le milieu du siècle passé, par l'essor de leurs facultés natives, par leur virtualité propre, étonnèrent et charmèrent leurs concitoyens.

Leurs productions étaient originales et de vraie maîtrise. Achard, Ravanat, Blanc-Fontaine, Rahoult, Eugène Faure, Debelle furent, en effet, placés à l'abri du danger de l'imitation par le travail

solitaire. Ils ne firent que *toucher barre* dans les grands ateliers. Étrangers aux controverses soulevées par les noms d'Ingres et d'Eugène Delacroix, ils se livrèrent à leurs personnelles inspirations, à l'étude de la nature. Envers ses fervents la grande éducatrice, l'*Alma parens*, n'est point avare de ses dons.

PARTANT POUR LA CROISADE

Nous sommes en plein moyen âge. Un beau cavalier, à peine hors de pages et dans la fleur de la jeunesse, passe, au trot allongé de son cheval, sur une route bordée d'arbustes feuillus. C'est la matinée d'un beau jour de printemps, sourire radieux de la nature dont le charme ne peut se dire. Il a songé peut-être à la conquête de l'ordre de chevalerie, à de brillants exploits contre l'infidèle.

Pour le moment, il se retourne à moitié sur sa selle pour jeter un dernier adieu vers le toit paternel, ou vers le manoir de la jeune châtelaine qui lui a pris son cœur. Rien à dire de l'expression du visage, étant donné le mouvement qui a rejeté la tête en arrière.

Il porte le léger et pittoresque costume d'un troubadour. Ce jeune chevaucheur est d'une élégance suprême et cependant, à notre sens, il attire et captive moins l'attention que le fier étalon qu'il monte; c'est un cheval arabe de saisissante beauté: robe d'un blanc cendré, crinière abondante, formes irréprochables, regard plein de feu, attaches des jambes fines, tête intelligente, tout dans ce noble animal explique et légitime l'admiration que professe l'Arabe pour le *buveur d'air*, l'orgueil du Nedjed. « Dieu a créé le cheval avec le vent, disent les Arabes, comme il a créé Adam avec le limon. »

C'est le D' Baptiste Charvet qui a pu, en posant à cheval, rendre possible au peintre, son ami, cette création de suave poésie. Le D' Charvet, plus versé dans tout ce qui a trait à l'hippiatrique que Xénophon lui-même, a possédé les plus beaux chevaux arabes que l'on ait vus à Grenoble et dans la région dauphinoise. L'art équestre n'avait point de secrets pour lui. Il était hardi et élégant cavalier; il posa longuement devant le peintre qui ne pouvait s'approprier à première vue l'anatomie, les formes et la loi des évolutions du noble animal auprès duquel les chevaux des toiles de Bourguignon et de Parrocel père auraient paru lourds et massifs.

Certes l'éducateur du superbe coursier a pu adresser à son premier acquéreur le souhait usité parmi les Arabes : « Fasse Dieu que tu sois heureux sur lui autant de fois qu'il a de poils sur le dos. »

L'étude fut pour Blanc-Fontaine longue et minutieuse, mais le succès fut au bout. La conception et l'exécution du tableau sont d'un maître.

LA FILLE DU PARALYTIQUE

Le titre de cette composition, pour en donner une idée plus vraie, devrait être: *Le paralytique et sa fille*. Les deux personnages qui sont en scène ont été traités avec même science picturale, et même préoccupation du sentiment profond à assigner à chaque physionomie.

Partout cette toile ferait sensation, aussi bien à la cimaise, dans une collection de tableaux selects, qu'à l'étalage d'un boutiquier où le hasard, dans la dispersion d'un riche mobilier, l'aurait reléguée. L'ordonnance de l'œuvre est des plus simples. Une chambre de paysan, un ameublement grossier mais reluisant de propreté; un lit, une table, trois ou quatre chaises. Dans ce lit le paralytique, et, assise tout auprès, une jeune fille, sa fille.

Telles sont l'ordonnance matérielle du cadre et la disposition des personnages. Tout cela est d'une simplicité absolue et vu à distance n'obtiendrait qu'un regard glissant ou distrait, mais, à une inspection attentive, que de vie, que d'expression forte et suggestive dans les physionomies; quelle révélation sur les évolutions morales dans le dur combat de la vie! La tête du paralytique est d'un dessin admirable de fermeté, d'une peinture solide faite grain à grain comme dans l'œuvre des grands maîtres hollandais.

La physionomie, empreinte d'une singulière énergie, d'un grand calme, peut signifier aussi bien la pleine possession de soi et la résignation qu'une sorte d'insouciance sur les conditions de sa propre existence. Aucune indication d'ailleurs de souffrances physiques dans les lignes du visage.

Cette confiance dans la vie présente, cette sérénité du vieillard ont leur explication dans la présence, dans l'attitude, dans l'expression des traits de sa fille, que l'on sent à première vue être une vigilante protectrice, la sœur de charité volontaire. Quelle assurance d'inexprimable dévouement, d'affection profonde se lit dans les regards compatissants de cet ange du foyer!

Il y a de la mélancolie sur ces traits charmants, mais nulle désespérance, nulle résistance chagrine à l'arrêt du destin. La tête est belle, empreinte au plus haut degré de cette virginalité

qui est saisissante dans tous les personnages de jeunes femmes que Blanc-Fontaine a peints, les *Premières amours*, *Peines d'amour perdues* entre autres. La fille du paralytique est une jeune paysanne, mais elle est d'adorable distinction. Ma pensée, en contemplant ce visage, me reportait aux créations conçues dans le même sentiment par le romancier américain Fenimore Cooper. Mabel Dunham (Lac Ontario) est la modeste fille d'un sergent, mais elle possède la noblesse native et la chasteté divine, tout aussi bien que les autres héroïnes de Cooper de classe sociale plus élevée ; toutes gardent une irréductible pudeur jusque dans l'aveu de leurs sentiments intimes. Le demi-siècle qui s'est écoulé depuis la publication des chefs-d'œuvre du rival de Walter Scott a changé, a bouleversé dans les mœurs bien des choses. Où sont-elles les chastes vierges qui lui avaient donné ces types d'un charme si pénétrant ? Les filles de l'*Oncle Sam* se sont lestement départies de cette modestie, de cette réserve pleine de séduction. Elles sont réputées à ce jour pour leurs libres allures et pour s'approprier habilement le mari qu'elles ont convoité. Cooper rechercherait vainement aujourd'hui les modèles de ses fictions ; Blanc-Fontaine retrouverait-il les siens ?

LA MAISON HANTÉE

La montagne d'Engins est masquée à son faîte et sur ses pentes élevées par des masses de nuages traversées par les lignes serpentines de fulgurants météores. Au point culminant du quartier des Côtes, vers le couchant, est perchée une misérable chaumière entourée d'une maigre végétation d'arbustes buissonneux. Ce coin du territoire de Sassenage est pierreux, infertile, d'aspect triste et désolé.

Dans la toile de Blanc-Fontaine, ce caractère accidentel du paysage est rendu avec fidélité.

L'habitation rustique enserrée dans la ceinture de nuages revêt une physionomie étrange en cette morne solitude, grâce à un détail pittoresque saisissant. Sur une étroite terrasse au-devant de l'habitation, un chien de forte taille lève la tête dans l'attitude de l'animal qui aboie. Il jette évidemment dans les airs ce long et lugubre hurlement qui, dans les croyances populaires, est fatidique d'un malheur domestique survenu ou prochain.

Que se passe-t-il dans ce lieu désert et sinistre ? Quel drame ? Pourquoi les habitants du pays se détournent-ils, à l'approche de la nuit, pour éviter ces lieux malfamés ? Ceux que le hasard a conduits à proximité de l'habitation redoutée parlent de bruits étranges, d'invocations à voix stridentes, de vives lueurs traversant les taillis, de commerce, en un mot, avec le monde maudit d'en bas.

Blanc-Fontaine et Rahoult eurent un soir l'explication de la mise en quarantaine des possesseurs de l'habitation hantée.

Ils avaient passé la journée à Engins et y avaient soupé. La nuit venue, ils se mirent en route pour regagner Sassenage, leur villégiature de cette année-là. Pour couper au plus court, ils quittèrent la route et s'engagèrent dans un sentier qui les conduisit aux alentours de la chaumière maudite. D'un fourré de hêtres et de noisetiers, peu distant de la maison, une vive lueur se fit jour, éclaira la côte déserte ; des cris discordants frappèrent leurs oreilles ; en proie à une vive curiosité, les deux peintres se faufilèrent dans le fourré et dans une clairière ils furent tout à coup les témoins de la scène la plus étrange que l'on puisse rêver et que j'aurais absolument déclarée impossible sans les affirmations de Blanc-Fontaine et de Rahoult.

Un feu ardent allumé au centre de la clairière était alimenté par une vieille en haillons, les cheveux en désordre, aux mouvements follement désordonnés ; par intervalle, elle adressait des imprécations à la lune qui perçait les nuages ; un homme jeune, petit et trapu, à la figure sauvage et féroce, égorgeait un agneau, recueillait le sang dans sa main et le lançait dans le feu ; un troisième personnage, tête rousse de vieux renard, levait les mains et s'associait aux vociférations de la sorcière, à ses gestes désordonnés. C'était là, sans doute, en plein XIXe siècle, un effet de la plus brutale ignorance, la survivance peut-être de l'horrible culte d'Hécate !

Michelet (*la Sorcière*) atteste la réalité de ces saturnales dans le monde christianisé, mais il en replace les manifestations au moyen âge : le sarcasme mordant d'Aristophane n'avait pu déraciner ces aberrations d'esprit, immonde résidu des polythéismes antiques.

Les trois fanatiques de ce culte lugubre étaient le père, la mère et le fils. Ils vivaient dans ce lieu solitaire presque en dehors du commerce des hommes, farouches, hargneux, réputés sorciers, suppôts de l'enfer, adonnés à d'abominables pratiques. L'habitation était pour tous, ainsi que ses habitants, un objet d'exécration et de terreur dans le voisinage.

La Maison hantée, œuvre d'admirable composition, paysage de maître, éveilla, à son apparition, bien des convoitises. Un Lyonnais, amateur éclairé, en offrit un prix élevé et l'emporta. Quelle malechance pour le Musée de Grenoble dont cette toile eût augmenté le nombre des tableaux admirés !!

LE DÉSERTEUR

Comme les *Vieilles de la Grave*, le *Déserteur* ou mieux le *Réfractaire* est une composition conçue dans le même temps et dans le même lieu.

La scène est une vaste prairie sur les hauteurs du Chazelet, en face des pics et des glaciers de la Meije. Le ciel est nuageux, la lumière grise; le paysage est triste indépendamment de l'action dramatique qu'il encadre.

Deux vieillards, la femme cachant sa tête dans la poitrine du mari, celui-ci debout, regardant un militaire, son fils, le réfractaire, passant au loin escorté par deux gendarmes. L'intérêt, cela va sans dire, se concentre sur les deux vieillards.

La mère s'est soustraite à la douleur du spectacle en se jetant au cou de son vieil époux.

Quel est l'aspect des traits de ce dernier?

On s'attend à y trouver l'expression navrante, l'empreinte du désespoir. Il n'en est rien.

C'est d'un œil presque sec que le vieillard voit emmener son fils prisonnier. Sa physionomie dit le mécontentement plus que la douleur. Ce montagnard énergique et patriote qui a vu les dernières années du premier Empire, l'invasion du territoire, qui a combattu l'envahisseur, n'a-t-il pas sévèrement réprouvé l'acte répréhensible de son fils, le refus du service militaire, le devoir de tous? Et n'est-ce pas le secret de sa quasi impassibilité?

La composition harmonieuse, de savante entente en toutes ses parties, est très remarquable; c'est une des bonnes toiles du maître.

L'ILE-VERTE (A L'HÔTEL DE VILLE DE GRENOBLE)

La composition de M. Blanc-Fontaine, l'*Ile-Verte*, est d'une grande simplicité, quant à la partie purement paysagesque. Au premier plan, les allées de l'Ile-Verte, en débouchant de l'extrémité du quai Claude-Brosses, et les massifs de sycomores et de hêtres qui ont été le premier fonds de l'appropriation actuelle de ces terrains en jardin et promenade publics; au fond, dans le lointain, à droite, le grand horizon des grandes Alpes. Et, disons-le tout de suite, le mérite capital du paysage de M. Blanc-Fontaine, c'est d'avoir conservé à cette ligne magistrale qui clôt l'horizon, tout son déploiement grandiose; d'avoir su tempérer par les flots de lumière rose versés par le soleil couchant, sur les sommets neigeux, la sévérité, pour ne pas dire la rudesse de ces aspects. Cette chaîne des Alpes et les découpures pittoresques de sa ligne de faîte, leur suave revêtement de lumière mourante qui va s'évanouir devant les indécises clartés du crépuscule, ont été rendus admirablement par M. Blanc-Fontaine. A travers les éclaircies ménagées par la faible distance qui sépare ces arbres sveltes, dont la ramure ne se déploie qu'au sommet, apparaît, de-ci, de-là, le prolongement de l'immense et captivante chaîne des montagnes.

Pour ne pas s'écarter, sans doute, du programme tracé, l'artiste n'a ni multiplié ni accru l'importance de ces vues à travers ou sous le feuillage; nous regrettons, pour nous, cette fidélité trop complète à la vérité des lieux. La toile de M. Blanc-Fontaine eût gagné, ce semble, à la prolongation dans ces conditions particulières de ce remarquable arrière-plan.

Nous avons entendu exprimer l'opinion que M. Blanc-Fontaine eût rencontré des éléments de composition plus heureux et de facile mise en œuvre en prenant pour objectif les allées, la porte de l'Ile-Verte, la citadelle, les quais et l'Isère, comme premier plan; les montagnes de Pariset et d'Engins, comme horizon. Nous croyons, nous, que l'inspiration de l'artiste l'a bien servi et que rien ne pouvait venir en compensation, dans une œuvre ainsi conçue, à la privation de la reproduction de l'admirable corniche des grandes Alpes.

Pourquoi M. Blanc-Fontaine n'a-t-il pas rencontré dans cette belle et simple toile du *Faucheur*, dont l'unique personnage était d'un dessin de maître et de si belle conception, un horizon aussi réussi que celui qui donne de la valeur au paysage décoratif qui nous occupe? Ce n'est peut-être pas avec inconscience de cette défectuosité, dans l'œuvre que nous venons de rappeler, que cet artiste, chercheur et sévère, a étudié, depuis, à Sassenage et sur les plages de la Méditerranée, aux environs de Nice et de Villefranche, cet art magique des horizons, vers lesquels la pensée, après une courte étape aux premiers plans, va chercher l'apaisement de cette soif de l'infini qui est à la fois la noblesse et le tourment de la vie humaine.

Nous ne pourrions, sans violenter nos instincts de sincérité, adresser à M. Blanc-Fontaine des félicitations pour l'animation donnée aux promenades par le flot des promeneurs. Tout ce monde est tel que nous l'y voyons tous les jours, ni mieux ni plus mal, sans plus de poésie, sans plus de vulga-

rité. La vérité est que la promenade de l'Ile-Verte est très fréquentée, très parcourue, quelquefois encombrée, à certains jours, à certaines heures, à l'heure surtout qui est celle choisie par l'artiste pour la disposition de son œuvre; mais nous eussions de beaucoup préféré le mensonge : un ou deux promeneurs tout au plus, cachés modestement sous les arbres et faisant silence devant ces écrasantes splendeurs des Alpes, qui devaient être, qu'on nous pardonne cette expression, le seul personnage en scène. Ceux en habit, en paletot, en veste, en crinoline, encombrent le premier plan et nuisent à la sereine contemplation des derniers. Je suis tenté d'en vouloir à M. Blanc-Fontaine pour une crinoline bordée de rouge. La crinoline s'en va, n'en perpétuons pas le désobligeant souvenir.

Cette petite critique de détail n'est qu'un correctif sans importance qui n'amoindrit pas la valeur des parties importantes de cette œuvre. Nous ajouterons, pour dire toute notre pensée, que si M. Blanc-Fontaine (et ceci s'applique aussi à M. Rahoult), avait pu prévoir combien sa toile recevrait une abondante lumière dans le cabinet de M. le Maire, il aurait adouci les teintes, amorti l'éclat de ses couleurs. L'effet du paysage y eût gagné; mais ceci doit être mis sur le compte de l'imprévu. Ce qui reste à l'actif de l'artiste, c'est une toile gracieuse, *vite et bien enlevée*, et qui prouve que, chez M. Blanc-Fontaine comme chez M. Rahoult, son émule et son ami, l'esprit est alerte et la main façonnée aux sûres et rapides exécutions.

En 1868, M. Jules Vendre, actif et intelligent maire de Grenoble, qu'une étroite amitié unissait à Blanc-Fontaine et à Rahoult, appréciateur compétent d'ailleurs de leur talent, leur confia l'exécution des figures symboliques qui devaient constituer la décoration du vestibule du Musée et de la grande salle de la Bibliothèque.

Les deux amis partirent pour Rome au mois de décembre. Ils allaient, dans ce centre des Beaux-Arts, devant les immortels chefs-d'œuvre du génie humain dans les âges historiques, aviver en eux les sources de l'inspiration et, par la contemplation des types de créations similaires à celles projetées, s'en approprier, sans imitation, la grâce et la majesté. Leur séjour à Rome fut long et leur travail fructueux. Ils revinrent à Grenoble, rapportant dans leurs cartons des esquisses dont leur habile pinceau composa les magnifiques fresques du Musée-Bibliothèque.

Dans les figures allégoriques des tympans du vestibule, la part de Blanc-Fontaine dans la décoration se compose de la *Peinture*, l'*Architecture* et la *Sculpture*, et dans la grande salle de la Bibliothèque, de la *Philosophie*, les *Beaux-Arts*, la *Physique*, l'*Art militaire*, l'*Économie politique*.

Les touristes, les étrangers, qui savent les choses de l'art, s'arrêtent devant ces conceptions magistrales et rendent pleine justice à leurs auteurs.

Blanc-Fontaine, en ce voyage en Italie, ne s'était pas rendu d'un seul trait à Rome. Il avait visité les grandes villes, heureuses dépositaires de peintures et sculptures des maîtres. Il était à Gênes à la fin de décembre 1868. Il consacra le mois de janvier suivant à voir Bologne, Florence, Pise, Sienne, Venise, Parme et plus tard Naples. De longues lettres adressées à M^me Blanc-Fontaine et datées de ces stations du voyageur, sont remarquables par les fines et parfois profondes observations sur tout ce qu'il a vu dans les musées, dans les églises, dans les couvents. Chez M. Blanc-Fontaine, il y avait, en plus du peintre, un lettré, un érudit de premier ordre.

En son atelier, le livre était toujours à côté de la palette et du pinceau. Laborieux à l'excès, Blanc-Fontaine ne perdait pas une minute. S'il ne peignait pas, il lisait. Sa mémoire était prodigieuse. Ses amis, pour s'éviter la peine d'une recherche, s'adressaient à ce dictionnaire vivant et presque toujours la réponse satisfaisait le questionneur.

En 1870, le grand paysagiste dauphinois, Jean Achard, quittait Paris, avant l'investissement. Il revenait à Grenoble. La maladie et l'âge avaient altéré sa santé. Mais cette nature avait été, au physique, très robuste; le caractère était de trempe énergique. L'air natal lui rendit la santé et l'accueil de toute cordialité de Blanc-Fontaine, d'Hector Gruyer, de Rahoult, lui donna un renouveau de jeunesse et d'illusion. L'atelier de Blanc-Fontaine devint aussi celui d'Achard.

Dans le commerce intellectuel qui s'ensuivit, l'entretien sur les Beaux-Arts fut de tous les instants; Achard était éloquent dans un langage quelquefois fruste, jamais banal : il parlait en maître, d'art et de paysage. Blanc-Fontaine avait toujours côtoyé dans ses travaux cette dernière branche de la peinture; les vues supérieures d'Achard ouvraient des horizons nouveaux et séduisants à la pensée de Blanc, et sans plus hésiter il partit en guerre avec Achard dans ce nouveau champ d'études et de poursuite de l'idéal.

Cette direction nouvelle de l'activité artistique de Blanc n'était-elle pas tardive? L'initiation peut-elle s'obtenir sans études longues et exclusives ? « Le grand style de la peinture de paysage, dit Alexandre de Humboldt (*Cosmos*), est le fruit d'une contemplation profonde de la nature et de la transformation qui s'opère dans l'intérieur de la pensée. »

Pour Blanc-Fontaine, il n'y avait pas lieu à noviciat, à tâtonnements, à longs efforts pour se trouver à l'aise dans ce nouveau champ de son activité. La contemplation de la nature avait été inconsciemment un fait concomitant de ses autres travaux de peinture de genre, pendant ses nombreux voyages et pendant ses séjours prolongés au milieu des beaux sites des Alpes du Dauphiné et de la Savoie. Aussi Blanc devint-il, quoique tardivement, un paysagiste de mérite. Les tableaux composés à Crémieu, à Nice, à Villefranche, sur la Côte d'Azur en font foi [1].

A Crémieu, Blanc-Fontaine passa, pendant de nombreuses années, tous les automnes, attiré dans ces lieux pittoresques par ses relations intimes avec le célèbre aquarelliste Ravier, qui y avait fixé sa résidence. A Villefranche-sur-Mer, à Nice, il passa l'hiver et cela pendant dix-huit ans, pour les soins et le climat que réclamait la santé de Mme Blanc-Fontaine.

L'homme de science qui fut appelé à opérer une guérison vainement espérée depuis plus d'une année était un médecin renommé, le Dr Déclat. Il rendit la santé à la malade, le calme et la tranquillité d'esprit au mari. Blanc voua à ce sauveur une gratitude sans bornes; elle devint le point de départ d'une liaison intime qui ne fit que s'accroître jusqu'à la mort du docteur. Dans la vie commune que menait, de-ci, de-là, Blanc-Fontaine avec Achard, avec Ravier, avec Déclat, sa pensée chercheuse, dans toutes les directions de l'activité intellectuelle, n'avait pas de répit. Sa nature impressionnable livrée à un surmenage continu devait être atteinte fatalement dans les organes qui relèvent plus particulièrement des fortes émotions et d'une intellectualité excessive. Là fut le principe d'une affection au cœur, qui a hâté sa fin. Les paysages de Blanc peints sur la Côte d'Azur ont fait l'objet de

[1] A l'exposition grenobloise de la Société des Amis des Arts de Grenoble, en 1883, Blanc donna deux toiles : *Une rue à Villefranche*, *Vue de Crémieu*.

l'appréciation compétente de M. François Flandrin, son parent ; je reproduis cette opinion exprimée dans un article nécrologique de style imagé et de chaude émotion, écrit au lendemain de la mort d'un ami regretté.

« Depuis près de vingt années, il passait tous les hivers dans le Midi, à Villefranche, dans ce pays du soleil et du ciel immuablement pur qu'il aimait tant et il nous rapportait chaque année de là-bas de rapides études inconnues du public et qui sont autant de petits chefs-d'œuvre. Coins de vieilles rues, échappées sur la mer, bouquets de ces pins maritimes aux tiges élancées qui ont l'air de planer dans le ciel, impressions ravissantes noyées dans une atmosphère de vie et de merveilleuses couleurs. »

Oui, Blanc-Fontaine fut un artiste vaillant, un peintre d'un haut mérite. Paulin de Boissieu, auteur d'un compte rendu de l'exposition de la *Société des Amis des Arts* de Grenoble, en 1890, disait de Blanc-Fontaine :

« Je voudrais voir faire l'épreuve suivante :
« Quelques tableaux choisis de M. Blanc-Fontaine seraient présentés hors de France, dans quelque grande et célèbre galerie, comme étant des acquisitions récentes, comme des œuvres retrouvées d'un des plus célèbres artistes de notre siècle, on s'extasierait devant ces toiles, c'est-à-dire qu'on leur rendrait justice. »

Paulin de Boissieu était l'un des bons amis de Blanc ; mais ses sentiments affectueux étaient sans influence sur son jugement. Il était connu pour sa rude et irréductible sincérité. Il avait autorité, ayant passé en Italie en fréquentation des œuvres d'art plusieurs années de sa jeunesse. Son jugement sur Blanc-Fontaine était celui d'Achard, d'Adolphe Joanne et de maints autres critiques autorisés.

Chez Blanc, une qualité, en dehors de la composition de l'œuvre expressive par les personnages de l'action, la valeur globale du tableau n'est jamais compromise ou amoindrie par des à peu près dans les détails ; personnages et fond des scènes, tout est rendu avec même fermeté, avec même conscience.

Blanc-Fontaine a été un portraitiste habile et réputé. Il a déployé en ce genre de peinture les mêmes remarquables facultés que l'on admire dans ses tableaux de genre. Quel portrait admirable et travaillé à fond que celui d'Achard, dont il a fait don à la Ville pour le Musée, avec quelle finesse et sûreté de pinceau ont été arrêtées les lignes de ce visage à expression spirituelle et méditative ! Quelles qualités de ressemblance et d'expression dans les portraits de M^lle Olga Rallet, d'Hector Gruyer, de la princesse Brancacio, fait à Rome, du D^r Déclat ! etc.

Nature loyale, généreuse, Blanc-Fontaine était naturellement porté à introduire dans la pratique de la vie la noblesse et l'élévation qui étaient dans son esprit et dans son cœur. La tradition de la famille, l'exemple des vertus qui y régnaient, avaient, dans son enfance, élargi et solidifié ces tendances. Il était bon et son dévouement était toujours au service des honnêtes gens qui le réclamaient. D'amour ardent il aimait la patrie française, les désastres de 1870 lui avaient été un profond chagrin. En un mot, aucune des qualités qui honorent l'homme privé et qui trempent l'âme du citoyen ne faisait défaut en ce cœur vaillant. Le récit d'une belle action le touchait sans l'étonner. Ce n'était là pour lui que la mise en œuvre de ses aspirations. Aimer, penser, poursuivre sans trêve l'idéal insaisissable,

souffrance des grandes âmes, tel était le fonds de sa vie. *Excelsior* était son mot d'ordre.

Blanc-Fontaine était aimant; il a été profondément aimé. « Sans l'amitié, la vie est désenchantée », a dit un ancien ; celle de Rahoult pour Blanc-Fontaine était un véritable culte. On peut en dire autant d'Achard, d'Hector Gruyer, son beau-frère, pour lequel il avait une grande estime, de Théodore Faure-Durif, de Paulin de Boissieu, de Ricard.

Je lus un jour, je ne sais plus où, ce précepte d'un vieil hidalgo, fanatique champion de l'honneur : « Celui qui aime véritablement doit passer à travers des épées nues pour son ami *(El que ama de veras ha de atrevessar por espadas denudas por el amigo).* » Ma pensée aussitôt évoqua l'image de Blanc-Fontaine.

Pour la vérité du portrait, il faut bien dire un mot des défauts de l'original. Qu'il me soit permis de reproduire à ce sujet quelques lignes écrites, il y a longtemps, dans le style le plus familier du monde et qui ont été retrouvées dans le carton des choses intimes : « Quant à ses défauts, je suis dans un grand embarras pour les signaler, puisque je ne puis appliquer cette désignation à des tendances qui ne sont, en cette nature privilégiée, que les excès d'exquises qualités — *trop de bonté* — à regretter » : Quand on se fait agneau, le loup vous mange. *Trop de dévouement* — les natures délicates ne se cuirassent pas contre l'ingratitude; *sensibilité trop vive* — suivant une expression vulgaire, on se mange le cœur. Voilà les défauts de Blanc-Fontaine; ils ne nuisent qu'à lui-même. Il avait encore un défaut que je dois signaler, sans circonstances atténuantes : il n'avait aucun soin des livres.

Blanc-Fontaine a fait don au Musée de Grenoble du portrait d'Achard, un chef-d'œuvre ; d'une grande toile, la *Vue de Crémieu*, et aussi de l'œuvre de Ravier, en héliogravure, soit soixante et une planches de dessins et deux portraits de Ravier.

A la Bibliothèque publique, il avait fait aussi, le 21 mai 1897, une libéralité importante, je veux parler d'un missel d'exquise valeur qui a pris place parmi les meilleures richesses que possède en ce genre notre Bibliothèque. Ce sont des *Heures latines* contenant quinze miniatures, dans des encadrements peints en bleu, rouge et or, ayant appartenu à Philippe, comte de Béthune.

M. Hector Gruyer a fait siens ces errements de générosité; il a offert au Musée deux cents études, œuvre de Blanc, études préparatoires pour l'exécution des fresques dont il avait été chargé avec Rahoult pour le Musée-Bibliothèque.

En 1896, Blanc-Fontaine éprouva la plus grande douleur de sa vie. M™ Blanc-Fontaine mourut le 14 avril. Immense, incurable fut pour notre ami le chagrin de cette perte. Toute joie, toute espérance furent bannies de l'intérieur de son foyer désert. Sa santé déjà éprouvée en reçut un rude choc. Son chagrin faisait peine à voir et ses amis eurent dès lors les plus tristes pressentiments sur la prolongation de son existence. La pensée de mon départ pour Briançon, pour la villégiature estivale, le préoccupait. Certes, les soins affectueux l'entouraient à Sassenage; Hector Gruyer, son excellent ami, M™ Gruyer, sa belle-sœur, et M™ Gruyer, sa nièce, ne s'épargnaient pas, dans une tendre ingéniosité, à rechercher, à lui offrir toutes

consolations en leur pouvoir; mais l'accablement et la désespérance persistaient quand même. Tout à coup, à la fin du mois de mai, il me dit impétueusement : *Emmène-moi à Briançon ou je meurs.*

Il avait comme la certitude que la vue des montagnes du Briançonnais apporterait quelque amélioration à sa santé et quelque allégement à son cruel chagrin. Il avait hâte de voir se réaliser ce double espoir.

Nous partîmes le 1ᵉʳ juin. Je tremblais à la pensée des fatigues du voyage. Il eut lieu cependant sans incidents fâcheux. Les prévisions du malade, sa confiance dans les conditions calmantes et régénératrices de ce nouveau séjour aidèrent sans doute fortement à l'amélioration qui fut, pour un temps, obtenue.

Le séjour de Briançon, outre un relèvement de la santé, donna à Blanc un bénéfice moral inespéré ; dans un monde de relations nouvelles, dans des lieux de grandeur et de majesté impressionnantes, il prit un vif intérêt aux personnes et aux choses. Sa bonté, l'aménité de ses manières, son esprit toujours vif et alerte lui assurèrent des camaraderies pleines de charme : ainsi à Colaud, notamment chez mes parents Sentis; à Briançon, dans la famille de mon ami René Faure, etc. Bref, cette villégiature lui fut bonne et, de retour à Grenoble, il put repartir pour Villefranche-sur-Mer où il passa un assez bon hiver. A la fin du printemps suivant, nous regagnâmes Briançon, d'où nous revînmes à Grenoble à la fin de septembre.

Blanc avait retrouvé dans le Briançonnais l'influence bienfaisante de l'année précédente. Quelque espoir nous était donné de le voir retourner à la Côte d'Azur, en passables conditions de santé. Hélas ! espérance vaine. Au moment de partir, la mort devait frapper cette belle intelligence d'artiste et enlever à ses amis ce cœur si noble et si bon.

Il m'écrivait le 19 décembre les dernières lignes que sa main ait tracées : « Mon vieil ami, ton très essoufflé doit absolument aller chercher la chaleur à Villefranche. Nous partons mardi matin, à neuf heures, pour Valence. Je serais bien heureux de t'embrasser encore, mais à la condition expresse que le temps sera beau et ne compromettra pas ta chère santé. Tout à toi de cœur. Henri. »

Quelques heures après, la nuit, il s'endormait doucement dans la mort, pour se réveiller au seuil du monde meilleur ouvert aux âmes généreuses.

www.ingramcontent.com/pod-product-compliance
Lightning Source LLC
Chambersburg PA
CBHW030132230526
45469CB00005B/1922